中國碑帖名品 [三十]

龍門四品

魏靈藏造像記　始平公造像記　楊大眼造像記

孫秋生造像記

上海書畫出版社

《中國碑帖名品》編委會

編委會主任
盧輔聖　王立翔

編委（按姓氏筆畫爲序）
王立翔　沈培方
胡傳海　孫稼阜
張偉生　馮　磊
盧輔聖

本册責任編輯
馮　磊

本册釋文注釋
俞　豐

本册圖文審定
沈培方

前言

中華文明綿延五千餘年，文字實具第一功。從倉頡造字而雨粟鬼泣的傳說起，歷經華夏子民智慧聚集、薪火相傳，終使漢字生生不息、蔚爲壯觀。伴隨著漢字發展而成長的中國書法，基於漢字象形表意的特性，在一代又一代書寫者的努力之下，最終超越其實用意義，成爲一門世界上其他民族文字無法企及的純藝術，并成爲漢文化的重要元素之一。在中國知識階層看來，書法是中國人『澄懷味象』、寓哲理於詩性的藝術最高表現方式，她净化、提升了人的精神品格，歷來被視爲『道』『器』合一。而事實上，中國書法確實包羅萬象，從孔孟釋道到各家學說，從宇宙自然到社會生活，中華文化的精粹，在其間都得到了種種反映，書法無愧爲中華文化的載體。書法又推動了漢字的發展，篆、隸、草、行、真五體的嬗變和成熟，源於無數書家承前啓後、對漢字美的不懈追求，多樣的書家風格，則愈加顯示出漢字的無窮活力。那些最優秀的『知行合一』的書法家們是中華智慧的實踐者，他們彙成的這條書法之河印證了中華文化的發展。

因此，學習和探求書法藝術，實際上是瞭解中華文化最有效的一個途徑。歷史證明，漢字及其書法衝破了民族文化的隔閡和時空的限制，在世界文明的進程中發生了重要作用。我們堅信，在今後的文明進程中，這一獨特的藝術形式，仍將發揮出巨大的力量。然而，在當代這個社會經濟高速發展、不同文化劇烈碰撞的時期，書法也遭遇前所未有的挑戰，這其間自有種種因素，而漢字書寫的退化，或許是書法之道出現踟躕不前窘狀的重要原因。因此，有識之士深感傳統文化有『迷失』、『式微』之虞。書法藝術的健康發展，有賴對中國文化、藝術真諦更深刻的體認，彙聚更多的力量做更多務實的工作，這是當今從事書法工作的專業人士責無旁貸的重任。

有鑒於此，上海書畫出版社以保存、還原最優秀的書法藝術作品爲目的，承繼五十年出版傳統，出版了這套《中國碑帖名品》叢帖。該叢帖在總結本社不同時段字帖出版的資源和經驗基礎上，更加系統地觀照整個書法史的藝術進程，彙聚歷代尤其是今人對不同書體不同書家作品（包括新出土書迹）的深入研究，以書體遞變爲縱軸，以書家風格爲橫綫，遴選了書法史上最優秀的書法作品彙編成一百册，再現了中國書法史的輝煌。

爲了更方便讀者學習與品鑒，本套叢帖在文字疏解、藝術賞評諸方面做了全新的嘗試，使文字記載、釋義的屬性與書法藝術造型、審美的作用相輔相成，進一步拓展字帖的功能。同時，我們精選底本，并充分利用現代高度發展的印刷技術，精心校核，原色印刷，幾同真迹，這必將有益於臨習者更準確地體會與欣賞，以獲得學習的門徑。披覽全帙，思接千載，我們希望通過精心編撰、系統規模的出版工作，能爲當今書法藝術的弘揚和發展，起到綿薄的推進作用，以無愧祖宗留給我們的偉大遺産。

上海書畫出版社

簡 介

《始平公造像記》，全稱《比丘慧成爲亡父始平公造像題記》，北魏孝文帝太和二十二年（四九八）刻於河南洛陽龍門古陽洞北壁。孟達撰文，朱義章楷書。共十行，行二十字。此造像題記爲陽文楷書，在歷代石刻中獨樹一幟。書法端謹莊嚴，寬博雄強，是方筆魏碑的極則。

本次選用之本與整幅皆爲小殘卷齋所藏未鏟底前清乾隆間所拓本，六行『匪烏』之『烏』字四點不損。均係首次原色全本影印。

《楊大眼造像記》，全稱《輔國將軍楊大眼爲孝文皇帝造像記》，北魏時期刻於河南洛陽龍門古陽洞中。正書，十一行，行二十三字。楊大眼是北魏名將，勇冠三軍，傳說他眼大如車輪，故稱之爲『楊大眼』。此題記書法筆勢雄奇，結體莊重。

本次選用之本與整幅皆爲小殘卷齋所藏清乾隆嘉慶間所拓本。五行『踵應』之『踵』字不損。均係首次原色全本影印。

《魏靈藏造像記》全稱《魏靈藏薛法紹造像記》，北魏時期刻於河南洛陽龍門古陽洞中。正書，十行，行二十三字。有題額，楷書三行九字，額中間竪題『釋迦像』，左題『薛法紹』，右題『魏靈藏』。碑文無大損，至民國十年鑿損百餘字。題額僅存『藏迦像薛法紹』數字矣。書法嚴整蕭穆，端莊雋潔。

本次選用之本與整幅皆爲小殘卷齋所藏清乾隆嘉慶間所拓本。三行『騰空』之『空』字不損。均係首次原色全本影印。

《孫秋生造像記》，全稱《孫秋生劉起祖二百人等造像記》，北魏景明三年（五〇二）五月刻於河南洛陽龍門古陽洞南壁。孟廣達文，蕭顯慶書。正書，上部十三行，行九字；下部題名十五行，行三十字。此題記面積爲龍門北魏造像題記中之最大者，文字數量亦爲其最。書法方整遒勁，峭拔勁挺。

本次選用之本與整幅皆爲小殘卷齋所藏清乾隆間所拓本，末行『祖香』二字不損。均係首次原色全本影印。

始平公造像記

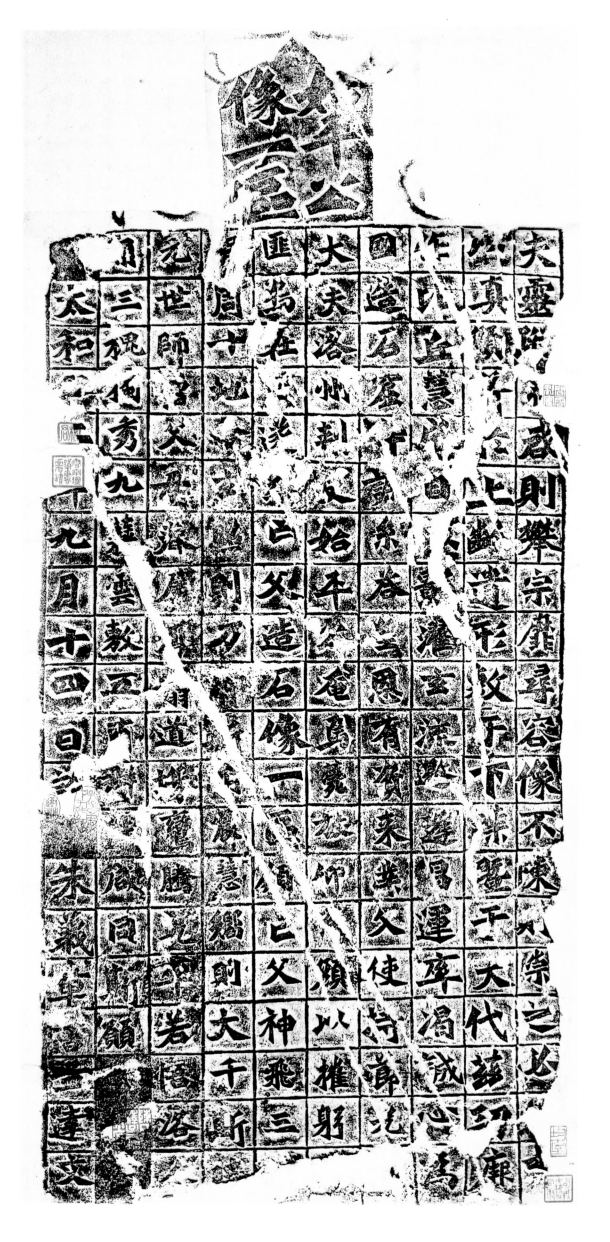

始平公造象

區：「軀」的古字。一軀：一尊，一身。通常指佛教造像。始平公像一區：表示屬始平公所造的佛像一尊。

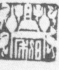

【題額】始平公／像一區／

【造像記】夫靈蹤（弗）啓，則／攀宗靡尋；容像／不陳，則崇之必／

靈蹤：指佛的莊嚴妙相。「弗」字已泐，或釋作「非」，亦通。

攀：攀尋。靡：無，沒有。攀宗靡尋：表示追尋佛法沒有依憑。

容像：容貌。此指佛的造像。

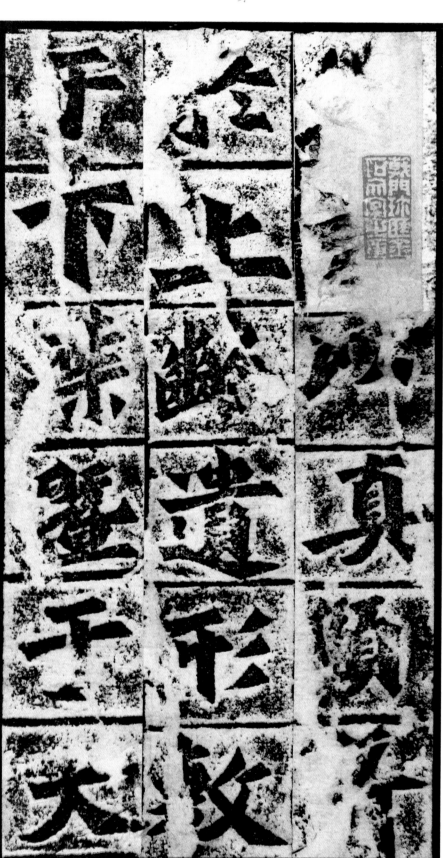

真顏：指佛祖的容顏。

上齡：指前代，先世。與『下葉』對
講。下葉：指後世，後代。

數：廣泛傳示。

暨：到，至。

是以真顏□／於上齡，遺形數／於下葉。暨於大／

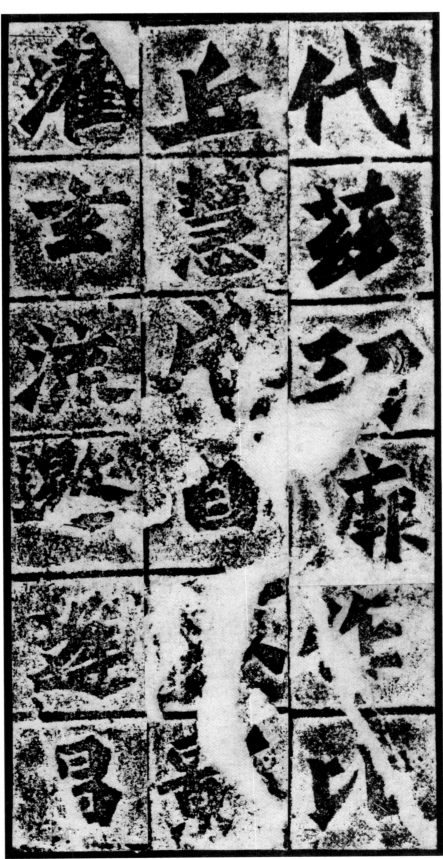

代，兹功厥作。比／丘慧成，自以影／濯玄流，邀逢昌／

大代：大魏。代：魏的别稱。

比丘：佛教出家「五衆」之一，指已受具足戒的男性，俗稱和尚。

影濯玄流：指身受君上的恩澤。

率竭：竭盡。率：皆，都。

石窟寺：造像窟的舊稱。龍門石窟古陽洞原名『孝文窟』，又稱『石窟寺』。

糸：本義為細絲，此處義為微小。《博雅》：『糸，微也。』

運，率竭誠心，為／國造石窟寺，囗／糸答皇恩，有資／

來業：佛教指來世的報應。有資來業：指有所消除來世的業報。

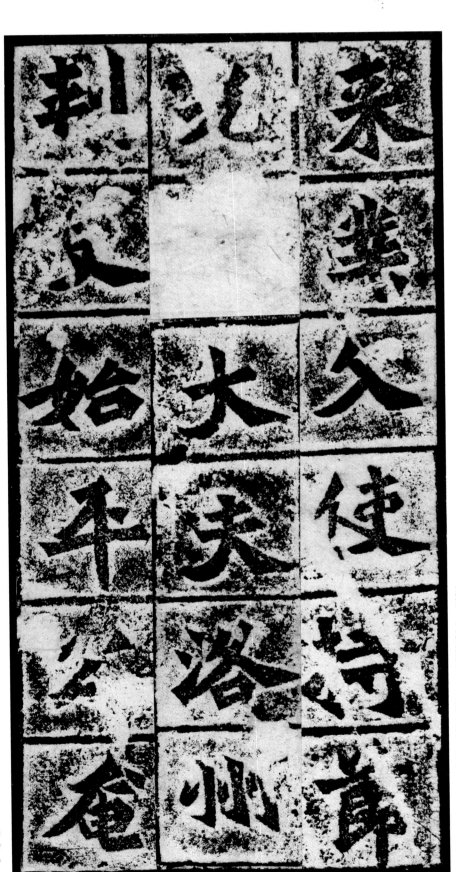

來業。父使持節、／光禄大夫、洛州／刺史始平公，奄／

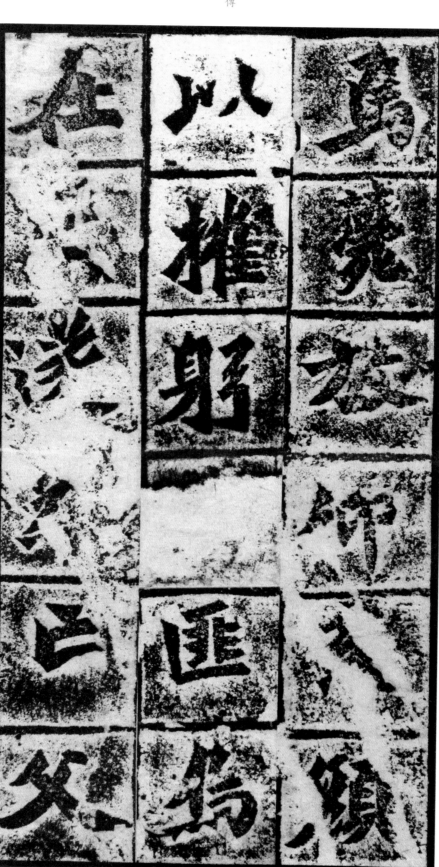

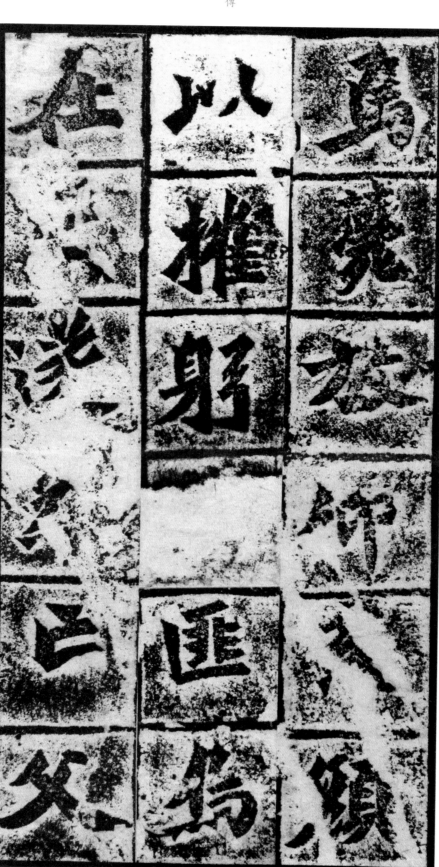

奄焉薨放：悄然去世。

匪：通「飛」。飛鳥：指太陽。古代傳
說日中有三足鳥。

焉薨放，仰慈顏＼以摧躬□，匪鳥＼在天，遂焉亡父＼

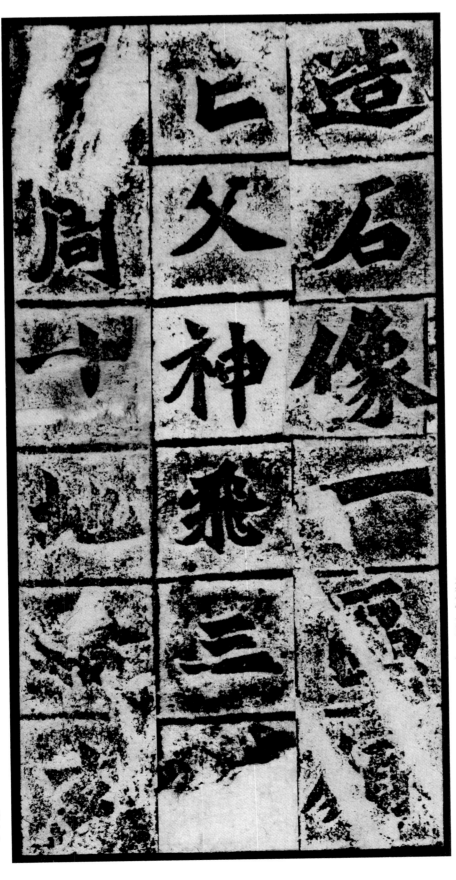

造石像一區。願／亡父神飛三□，／智周十地。□玄／

十地：佛家謂菩薩修行所經歷的十個境界。

○一一

玄照：微妙地鑒照（事理）。

萬有：萬物。

嚮：通「響」。慧嚮：智慧的聲音。

元世：即原世，本世。

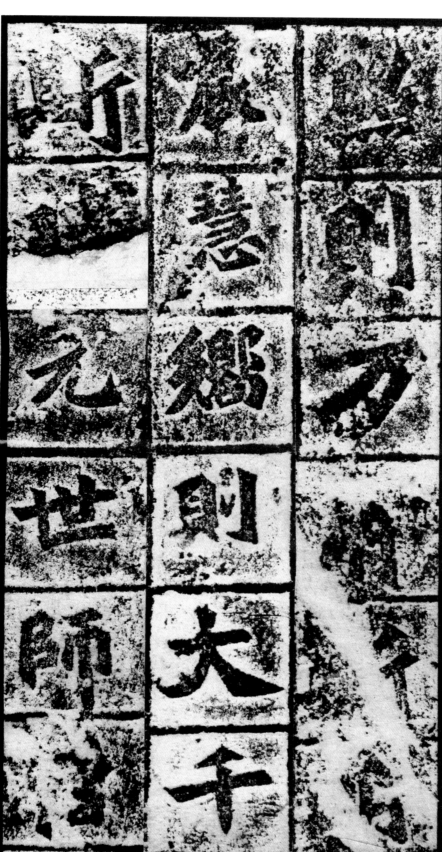

照，則萬有斯明；／震慧嚮，則大千／斯暸。元世師僧，／

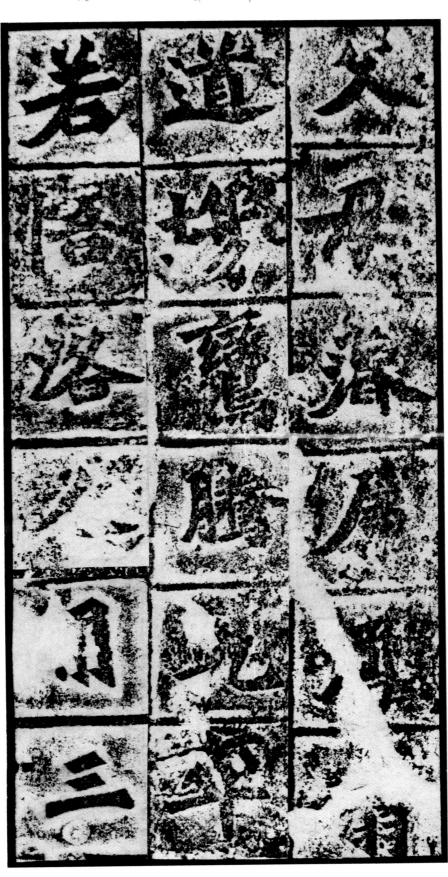

父母眷屬，鳳翥／道場，鷺騰兜率。／若悟洛人間，三／

道場：指釋道二教稱誦經禮拜、做法事的場所，或指寺觀。

兜率：即兜率天，亦稱『兜術天』。佛教認爲天的第四層。

悟：通『晤』。洛：通『落』。晤落人間：指再次降生人間。

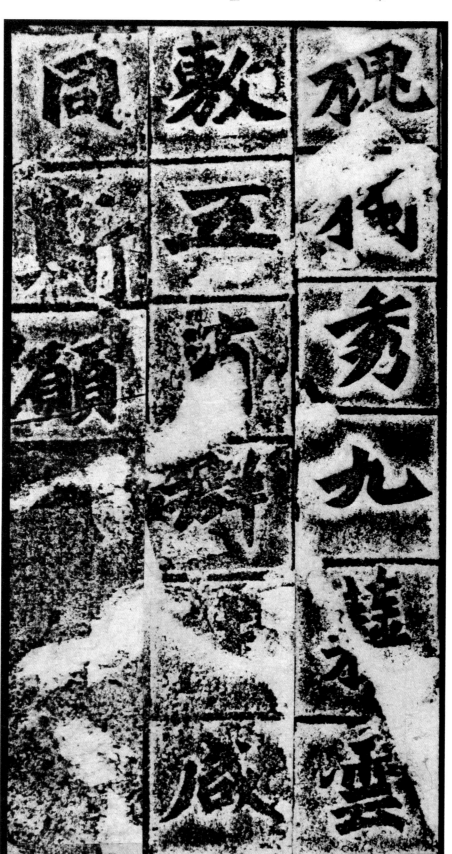

三槐九棘：喻指三公九卿之位，亦表示
榮華富貴。

五有：佛教語，又稱『五道』，是衆生
輪回之所。

槐獨秀，九棘雲／敷。五有群生，咸／同斯願。／

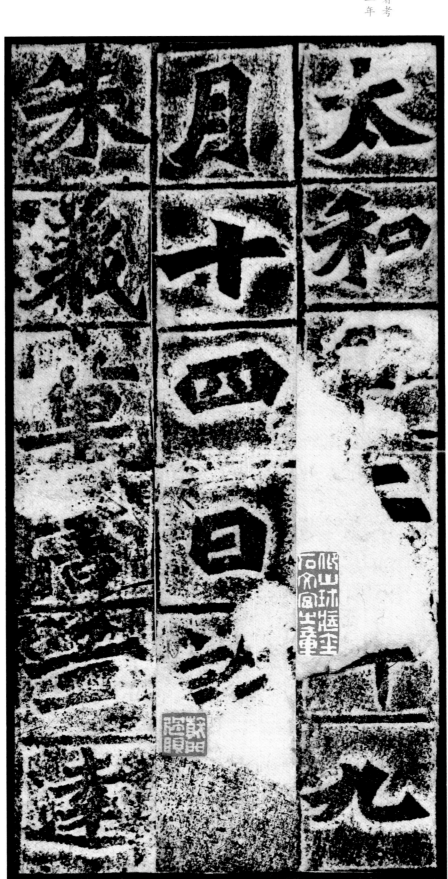

太和□二年：此句中泐一字，學者考
證有多說，一般以爲是太和十二年
（四八八）。

太和□二年九／月十四日訖。／朱義章書，孟達／

楊大眼造像記

邑子像

邑主仇池楊大眼為孝

夫靈光弗曜大千懷永夜之重　是以如來應群緣以顯迹　功廟作輔國將軍直閤將軍　開國子仇池楊大眼誕承　於弱年捷超群於始�捍其　於萬於一掌震英勇則九宇　於三紛掃雲勵於天路靡　石窟覽先　皇之明蹤祖感　遂為孝父　皇帝造石像　功示之云尒武

千懷永夜之　以顯迹愛暎　將軍　誕承　捍其　九宇　藏　感　存　侍　則朝軍　揮　之　梁州　又後　奇　縣

凡又衆形同　麗震迹矚曰　歸開軍欲　朝軍必附　王衝　遠躍羅　大中戈　英奇　御道之懺　生　葉　迺

備列　水流感託記　青王術連　行路　行青王　挂　英　鼠藥　侯又

楊大眼造象

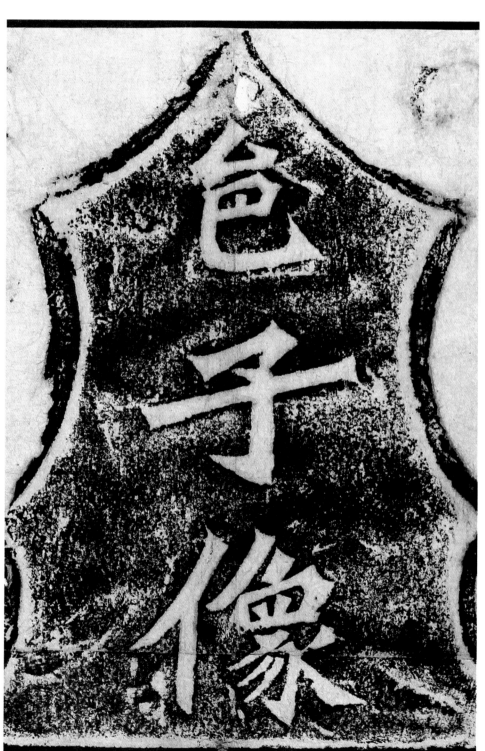

【題額】邑子像／

仇池：位於甘肅省東南部的西和縣城南四十五公里處。東晉太元中置郡，北魏太平真君七年（四四六）改鎮，太和十二年（四八八）復爲郡。仇池爲楊氏根據地。

楊大眼：北魏名將，驍勇善戰。傳見《魏書》卷七十三《楊大眼傳》。

孝文皇帝：即元宏，本名拓跋宏，北魏皇帝。

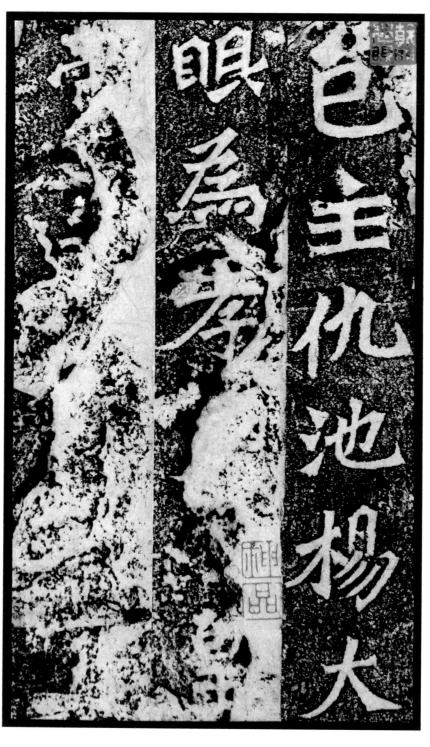

【造像記】邑主仇池楊大／眼爲孝（文）皇／帝……／

〇二三

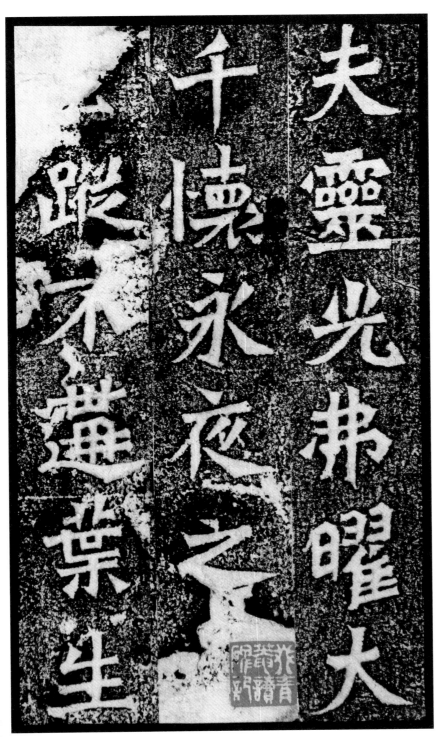

夫靈光弗曜，大／千懷永夜之（悲┄／玄）蹤不遘，葉生／

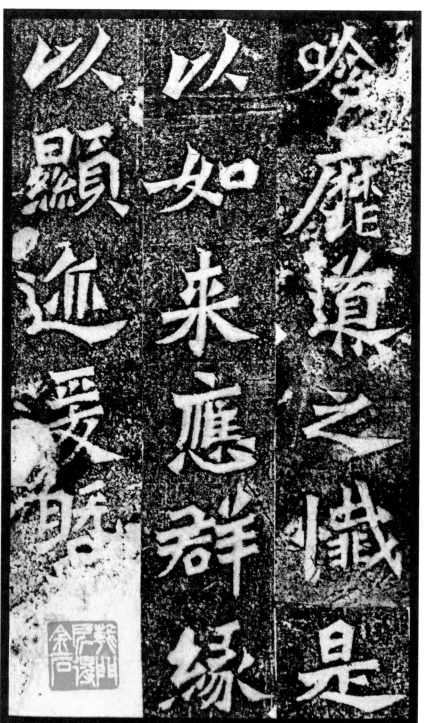

含靡導之懺。是／以如來應群緣／以顯迹，妥暨（大）／

懺：本義是懺悔。此處亦含有痛苦、悲哀之義。

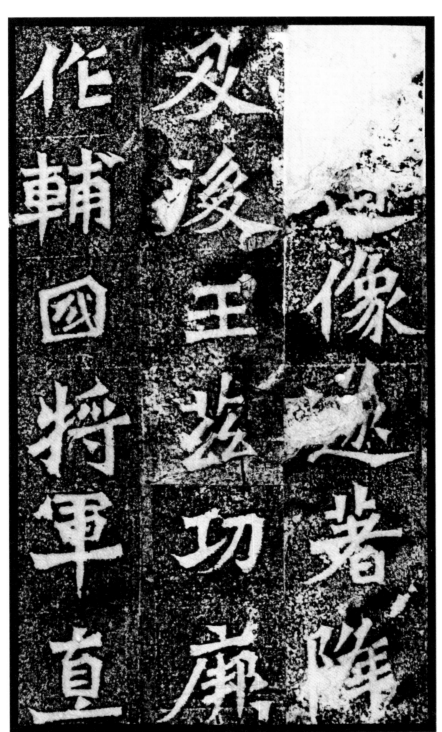

後王：後世的君主。

（代），造像遂著。降／及後王，茲功厥／作。輔國將軍、直／

閣：同『閤』。直閣將軍：南北朝將軍名。直閣：意指值勤於殿閣。

『平南將軍』：此四字爲筆者據史籍考證所補。

安戎縣：北魏於戎邑道故址置，屬略陽郡。治所在今甘肅清水縣西北。

開國子：爵名，初指子爵中開國置官食封者，後僅爲爵位名。食邑爲縣，故爵前常冠以所封縣名。

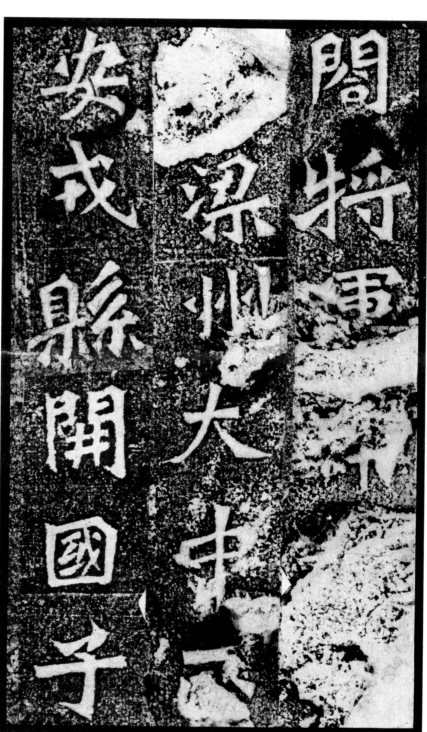

閣將軍、（平南將／軍）、梁州大中正、／安戎縣開國子、／

仇池楊大眼，誕／承龍曜之資，遠／踵應符之胤，稟／

誕：大。

龍曜：形容光輝、英武。

應符：應驗符命。指拜官。

胤：指子孫承續。

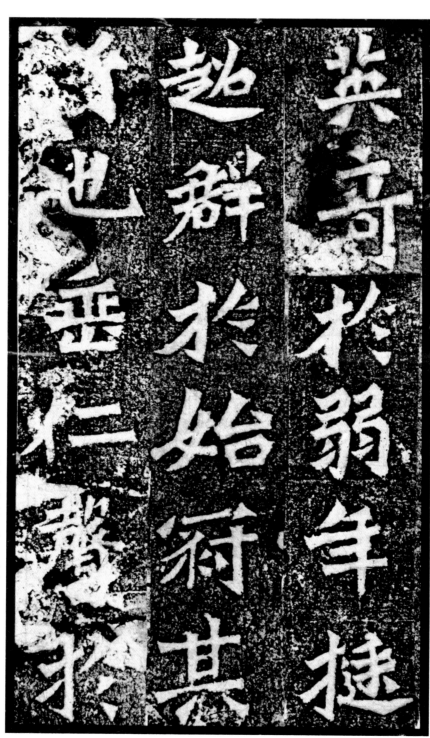

弱年：不到二十歲。

始冠：二十歲。古時以男子二十歲爲成人，初加冠。

英奇於弱年，挺／超群於始冠。其／行也，垂仁聲於／

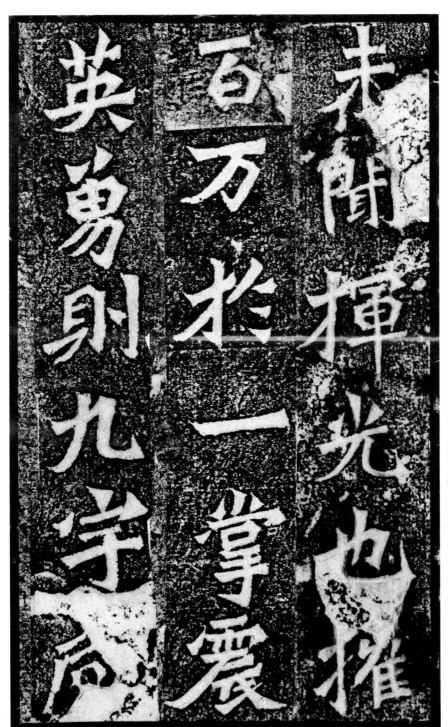

未聞：揮光也，摧／百萬於一掌。震／英勇，則九宇咸／

侍納：侍奉帝王，參與納諫。

王衢：王道，指帝王的統治。

三紛：泛指各種戰亂紛爭。

雲鯨：形容暴亂的勢力。

駭存侍納，則朝／野必附。清王衢／於三紛，掃雲鯨／

駭存侍納則朝

野必附清王衢

於三紛掃雲鯨

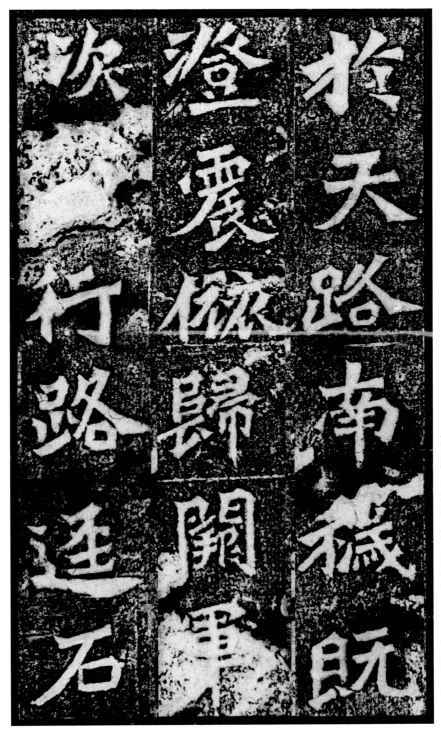

於天路。南穢既／澄，震旅歸闕，軍／次□行，路逕石／

南穢：此處指南方的戰亂。

闕：指伊闕。在今河南洛陽市南。因兩山相對如闕
門，伊水流經其間，故名。龍門山就是其中的一座
山。

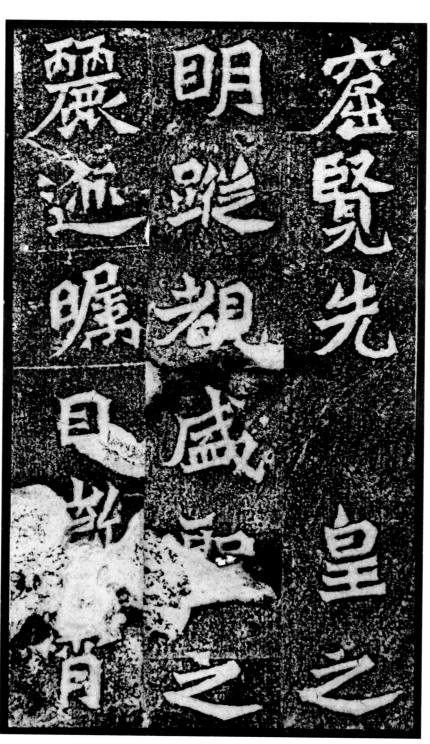

窟，覽先皇之／明蹤，睹盛聖之／麗迹，矚目徹宵，／

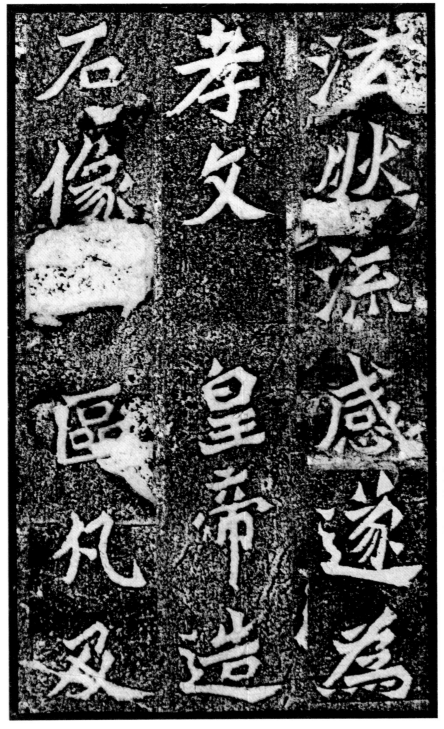

泫然流感，遂爲／孝文皇帝造／石像一區。凡及／

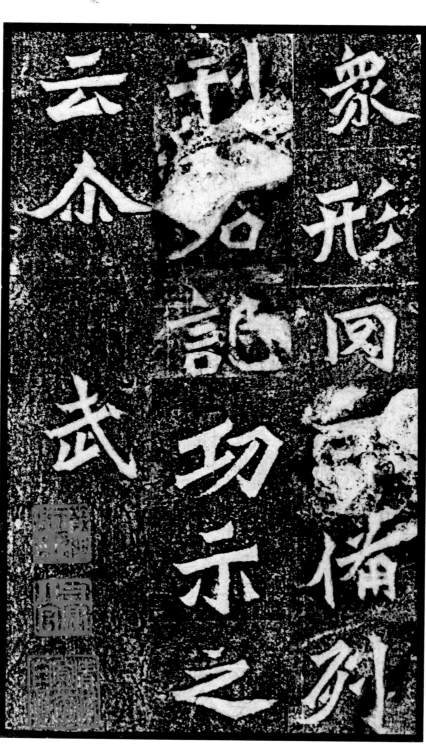

『武』：此字在此處作何解未詳。可能是對文中某字的訂正，待考。

眾形，罔不備列。／刊石記功，示之／云爾。武。／

魏靈藏造像記

釋迦像　魏靈藏
薛法緒

夫靈跡誕遘必表光大之迹玄功
林改照大千懷綴暎之悲慧潛暉�퇁
應真悼三乘之靡憑遂空以刊像爰暨下代玆容廓作
鑪魏靈藏河東薛法紹二人等求豪光東照之資闕兼
翅頭之益敢輕家財造石像一區凡及衆形罔不備列
顏乾祚興迴万方朝賀顏藏等越三槐於孤峰秀九蒹於華則
蓮芳聖神飈六通智周三達曠世所生元身眷屬捨百韓則
賁冉繁琭探獨茂合門榮苑檆深弁葉命終之後龍
聖神飈六通智周三達曠世所生元身眷屬捨百韓則
鵰弊龍花悟無生則頂旱道樹五道群生咸同斯慶
陸渾縣功曹魏靈藏

魏靈藏造象

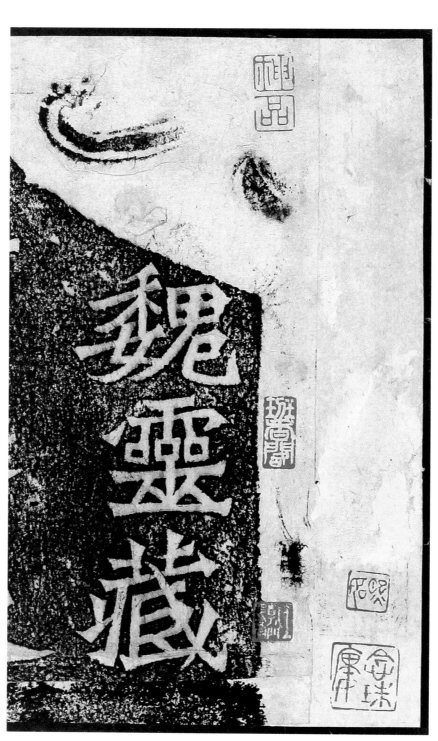

【題額】魏靈藏。

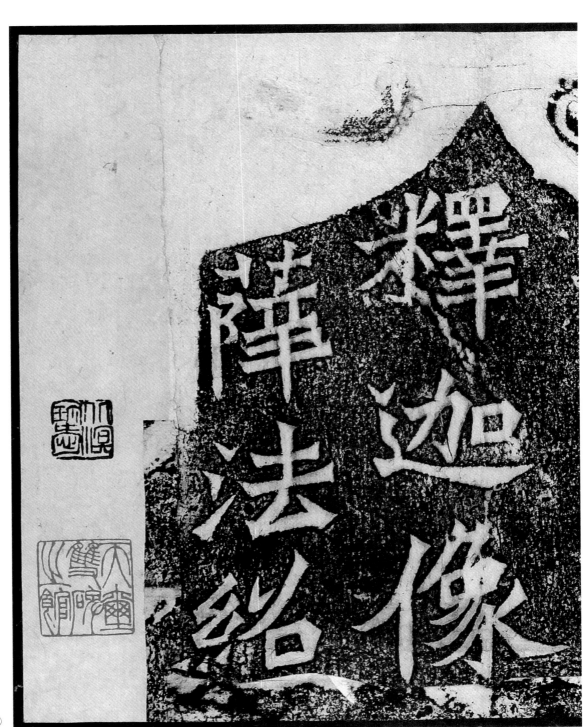

釋迦像。／薛法紹。

釋迦：佛教始祖釋迦牟尼，俗稱佛祖。本名喬答摩·悉達多。「釋迦牟尼」是佛教徒對他的尊稱，意為釋迦族的聖人。

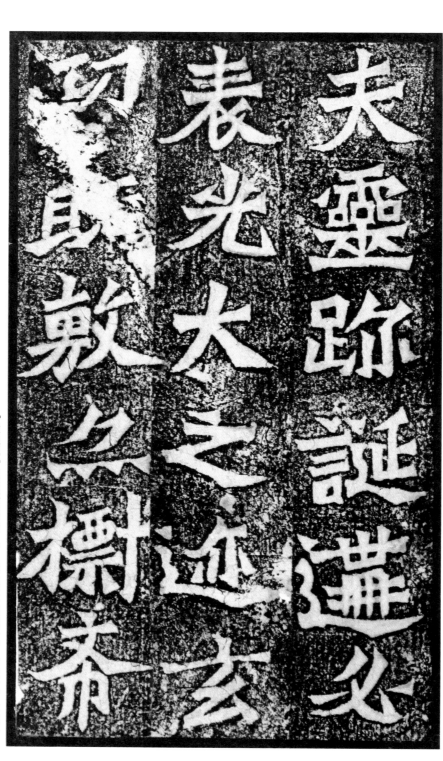

靈迹，神明顯靈的事迹。

誕：語助詞。邁：遇到，出現。

玄功：偉大的功績。

敷：展現。

【造像記】夫靈迹誕邁，必／表光大之迹；玄／功既敷，亦標希／

雙林：又稱『雙樹』，是釋迦牟尼涅槃處。雙林改照：表示佛祖在雙樹前涅槃後，昇到了西天佛國，從此人間難以再見他的光輝。下文『慧日潛暉』同義。

大千：『大千世界』的省稱。佛教用語。指廣大無邊的世界。

綴映：點綴映視。

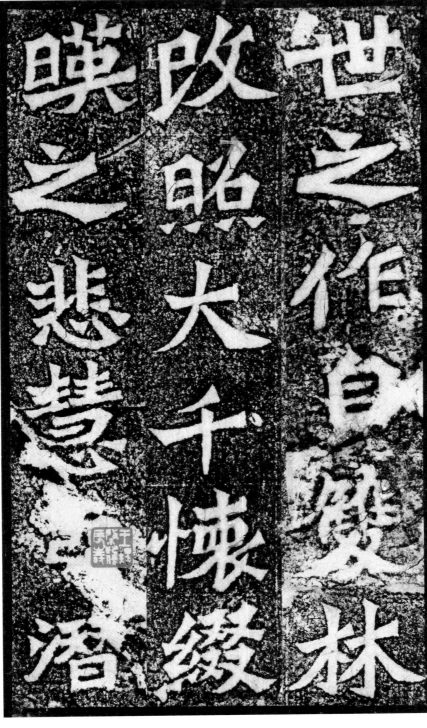

世之作。自雙林／改照，大千懷綴／映之悲；慧日潛／

含生：指一切有生命者。

道慕：即慕道，指向往修行佛道。此處指失去了慕道的物件。

應真：佛教用語。『羅漢』的意譯，指得真道之人。

三乘：指佛法。佛教中稱小乘（聲聞乘）、中乘（緣覺乘）和大乘（菩薩乘）爲三種層次不同的解脫之道。

靡憑：無所依憑。

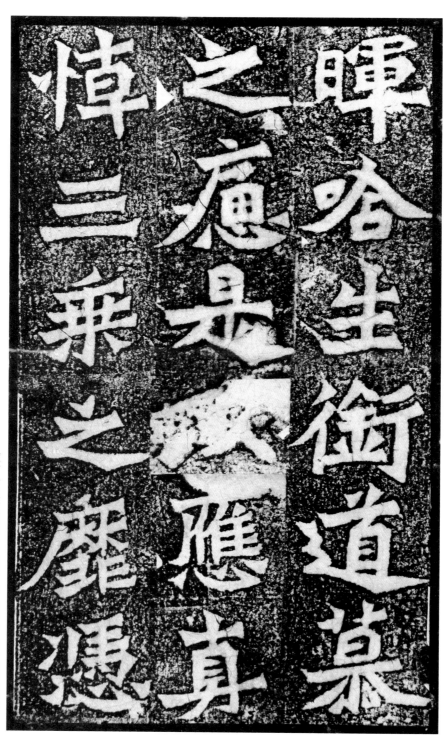

暉，含生衡道慕／之痛。是以應真／悼三乘之靡憑，／

爰暨下代：到了魏朝。『代』是魏的別稱。

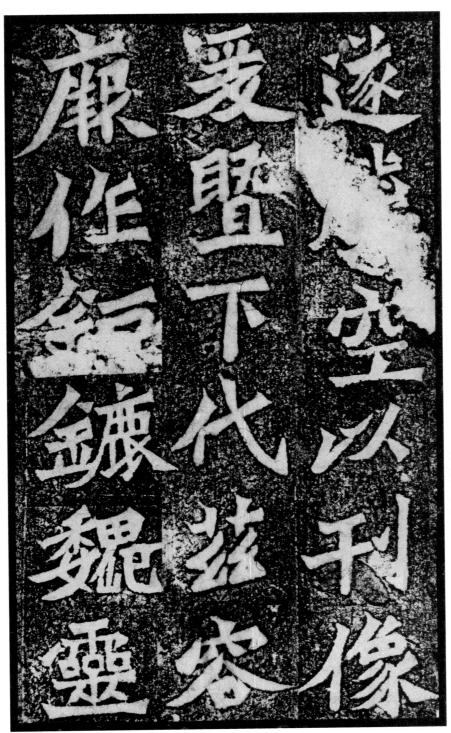

遂騰空以刊像。〈爰暨下代，茲容〉厭作。鉅鹿魏靈〉

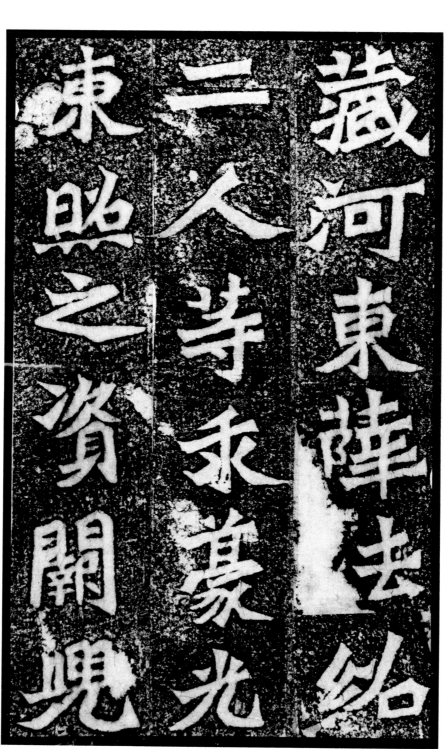

乖：遠離，缺少。

豪光：強烈的光芒。此指佛祖的光輝。

東照：因佛祖本居西方，故此稱東照。

藏、河東薛法紹／二人等，乖豪光／東照之資，闕兜／

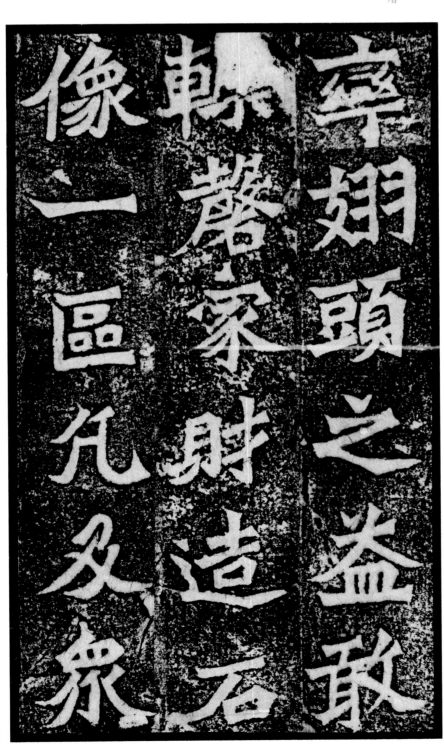

率翅頭之益，敢／輒罄家財，造石／像一區。凡及眾／

兜率：即兜率天，亦稱「兜術天」。佛教指第四層天，是彌勒菩薩的住所。

翅頭之益：相當於說蠅頭小利。

乾祚：好運、昌運。

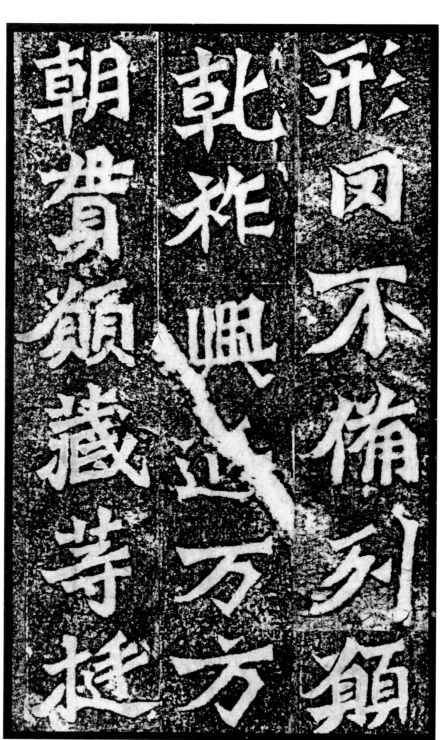

形，岡不備列。願〈乾祚興延，萬方〈朝貢。願藏等挺〈

三槐九棘：指三公之位，喻官祿。

荊條：荊樹枝條，泛指枝葉，此處比喻後世子孫。

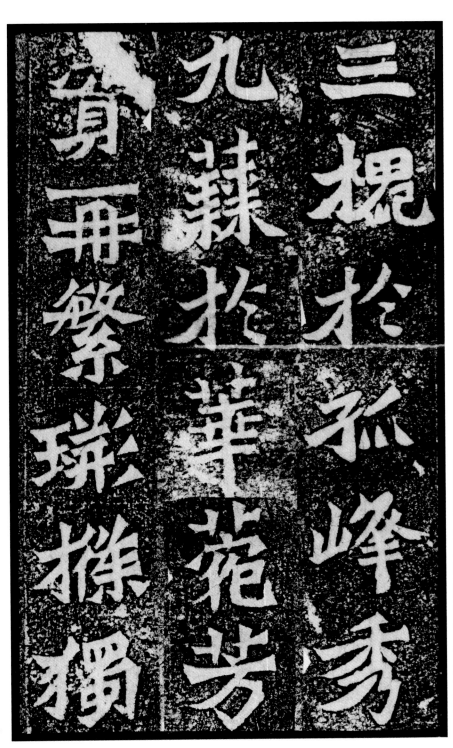

三槐於孤峰，秀／九棘於華苑。芳／實再繁，荊條獨／

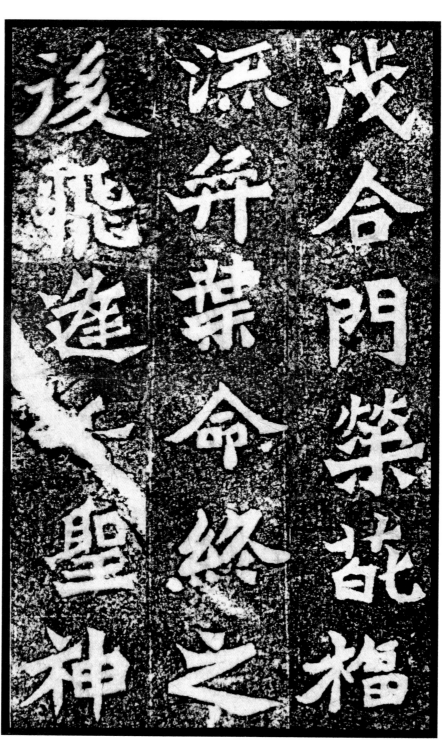

弈葉：弈世，累世，世世代代。弈，通「奕」。

茂。合門榮葩，福／流弈葉。命終之／後，飛逢千聖。神／

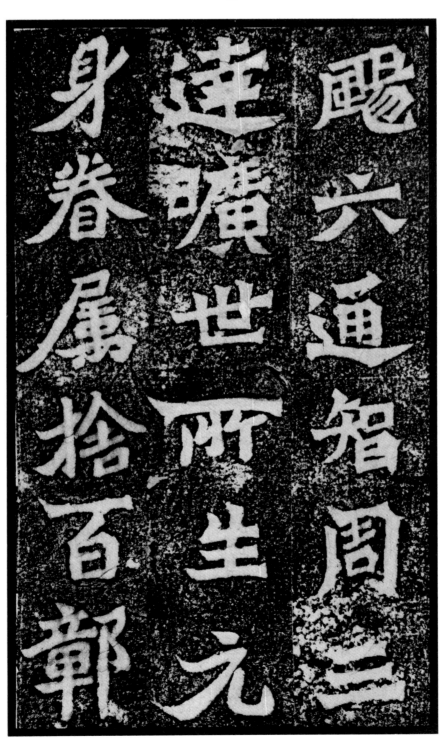

颺六通，智週三／達。曠世所生，元／身眷屬，捨百鄣／

颺：通「揚」。

六通：佛教用語。指六種神通力。

三達：佛教謂能知宿世爲宿命明，知未來爲天眼明，斷盡煩惱爲漏盡明。徹底通達三明謂之三達。

鄣：同「障」。百障：重重障礙。

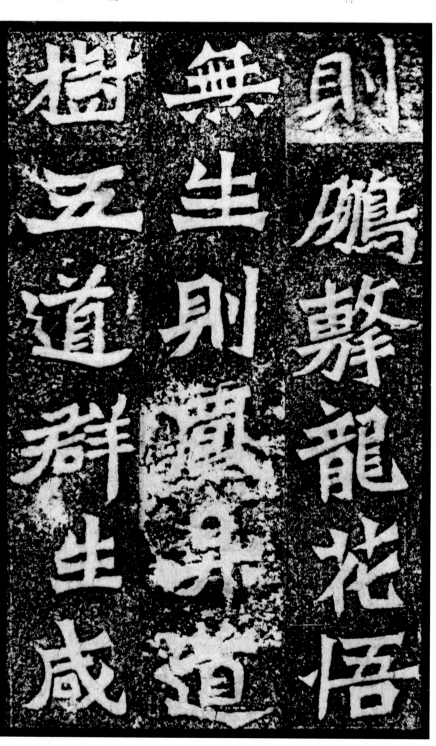

鵬擊：鯤鵬振翅高飛。典出《莊子·逍遙游》。

龍花：亦作『龍華』，指龍華樹。佛教傳説彌勒得道爲佛時，坐於龍華樹下。

無生：佛教用語。指不生不減。

道樹：指菩提樹。相傳釋迦牟尼在此樹下成道，故稱。

五道：佛教謂天、人、畜生、餓鬼、地獄五處輪回之所。

則鵬擊龍花，悟／無生則鳳昇道／樹。五道群生，咸／

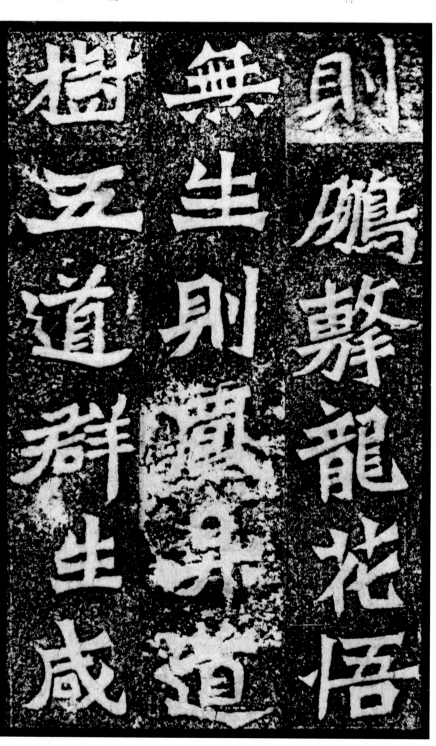

○五○

同斯慶。／陸渾縣功曹魏／靈藏。／

孫秋生造像記

襄陽太守孫道務子
晉遠將軍中散大
夫潁川太守安城
令衛伯豬

邑子中散大夫
孔隆二寶珎
敬造石像
一區顆國莊
嚴承

大代太和七年新城縣邑那程道起孫龍保衛伯余孫祖德衛伏劉仙韓買寶念
秋生新城縣邑那夏侯文德孫洪龍王洪招孫洪保侯父虜王洛州張龍
秀蘭撿鼓馥於昌年金邑那高伯生劉念祖程万宗衛槃方撿常子王生和龍
誕照於聖歲現世卷邑那孫鳳起夏侯父成劉靈鳳揚伯醜衛天念衛靈到韓撿
屬萬禍要身泳翰彊駕邑那王承郭是月孫祖樂祖劉仲起高林齊祖師董山田
父母及弟子芽來邑那傅之香孫俏孫龍起吳龍震吳仲孫方度五衛靈壽髙
世父兄同司馬雙張顯明右景邑那賈道柱孫鐵靻孫禎孫豐書衛國馬佰道髙珎保
元身膅九空延登十地邑那馮靈恭李宏趙龍標靻國孫陽髙黎王天保髙黎王天
五道群生咸同此顆邑那衛万音僧頭劉洪慶高及祖戍杜万歲趙祖歡宗小才王
孟慶遠文蕭顯慶書邑那孫俊伯孫壽之孫石荷近戍祖懽道醜收王度万張龍闌
邑那朱安上菅犁上官毛郎衛醜賈利生麻黑奴賈龍闌翼雙王董伯壽道
邑那朱祖香辟迁馮蓮祖初邑景明三年歲在壬午五月六子丁卯廿七日道慶記

孫秋生造象

邑主：本指縣邑的長官。此處是指佛社的負責人。

邑子：本指同邑的人、同鄉。此處的「邑」是指北朝時期盛行的一種民間佛教團體「邑社」，基本上也是由同鄉組成。「邑子」則是指此團體中的成員。邑子像：即指同一佛教團體中人共同出資所造的佛像。

【題額】邑子像。邑主：中散大夫、／滎陽太守孫道務：／

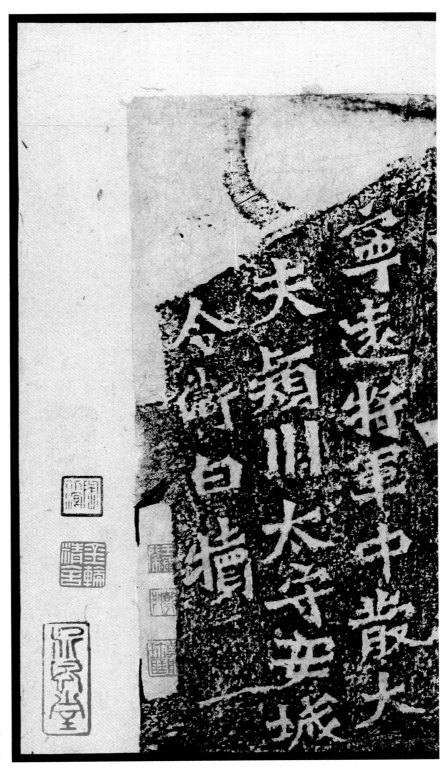

寧遠將軍、中散大夫、潁川太守、安城／令衛白犢。

寧遠將軍：將軍名號，北魏孝文帝太和十七年定爲五品上。

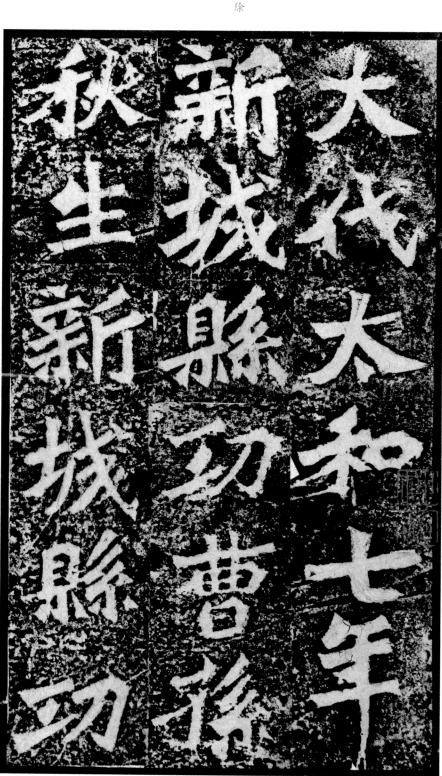

大代：即大魏。

太和七年：公元四八三年。

功曹：郡縣長官的屬官，稱功曹史，簡稱功曹，除掌人事外，得以參預政務。

【造像記】大代太和七年，／新城縣功曹孫／秋生、新城縣功／

〇五八

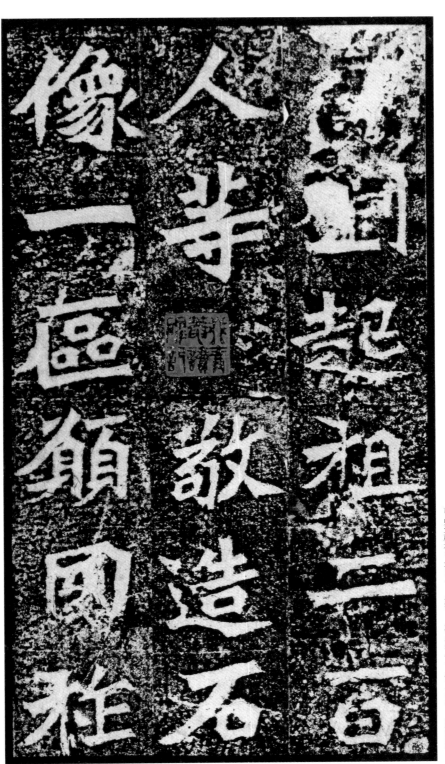

曹劉起祖二百／人等，敬造石／像一區。願國祚／

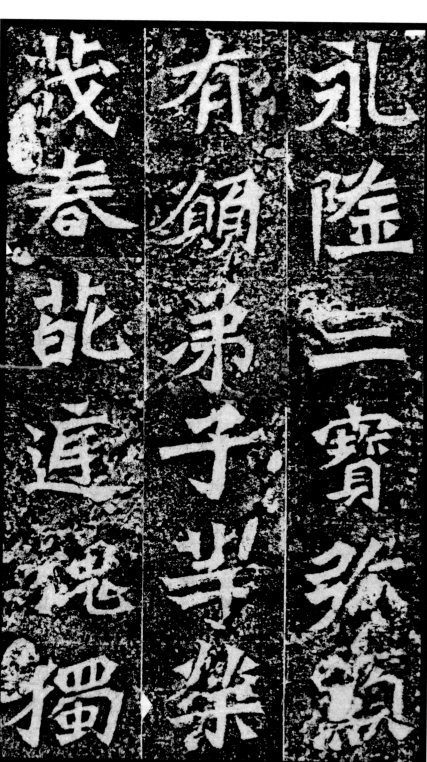

三寶：佛教術語，指佛、法、僧。此處代指佛教。

庭槐：指三公之位，這裡指顯達的官位。

永隆，三寶彌顯。／有願弟子等，榮／茂春葩，庭槐獨／

秀。蘭條鼓馥於／昌年，金暉誕照／於聖歲。現世春／

秀蘭條鼓馥於昌年人金暉誕照於聖歲現世春

椽：同『條』。蘭條：本指蘭草的枝葉。本文中的
『春葩』、『蘭條』隱含有子孫後代的意思。

鼓馥：散發出濃烈的香氣。

誕照：普照。誕：大。

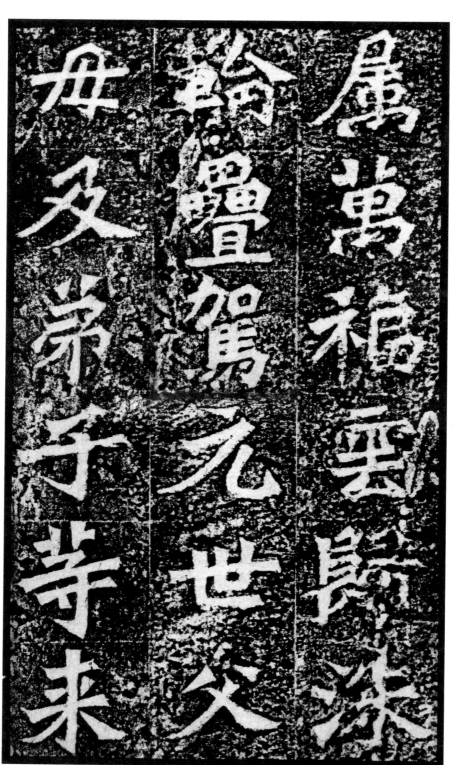

洙：通「朱」。朱輪：古代王侯顯貴所乘的車子。
因用朱紅漆輪，故稱。

屬，萬福雲歸，洙／輪疊駕。元世父／母及弟子等，來／

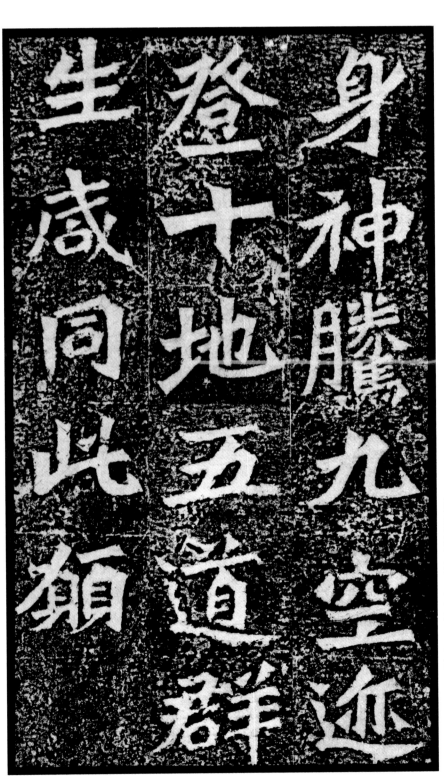

身神騰九空，迹／登十地。五道群／生，咸同此願。／

来身：指來生。

九空：即九天。天的最高處。

十地：佛家謂菩薩修行所經歷的最高境界。

唯那：即『維那』，是佛寺中一種僧職，管理僧眾事務，位元次於上座、寺主。在此造像記中，是『信徒』、『居士』的意思。

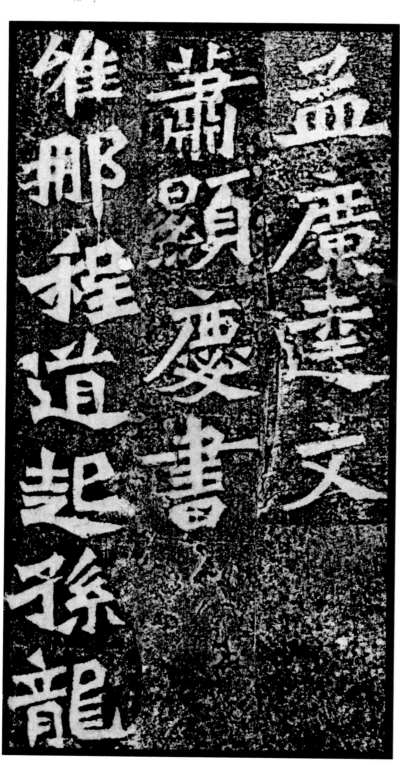

孟廣達文，／蕭顯慶書。／唯那：程道起、孫龍／

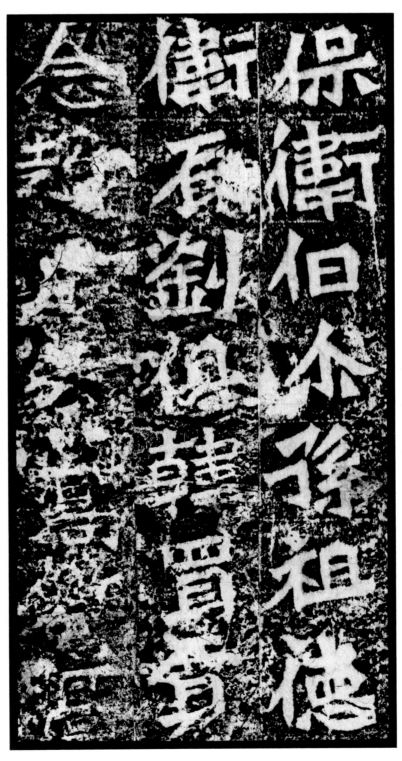

保、衛伯爾、孫祖德、／衛辰、劉俱、韓買、賈／念、趙□□、高雙、高／

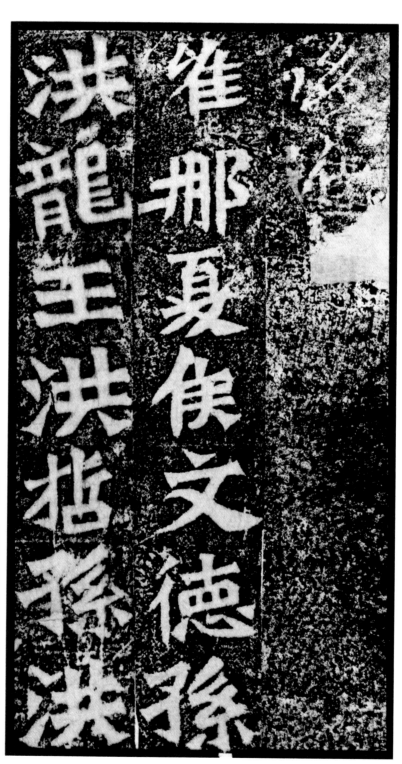

後進。／唯那：夏侯文德、孫／洪龍、王洪哲、孫洪／

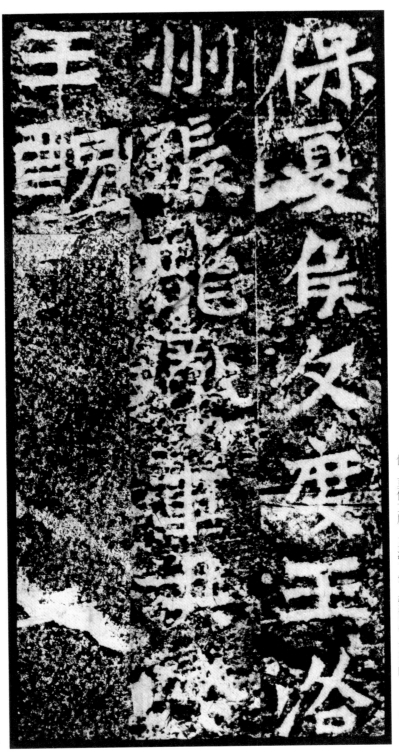

保、夏侯文度、王洛／州、張龍鳳、董洪略、／王醜。

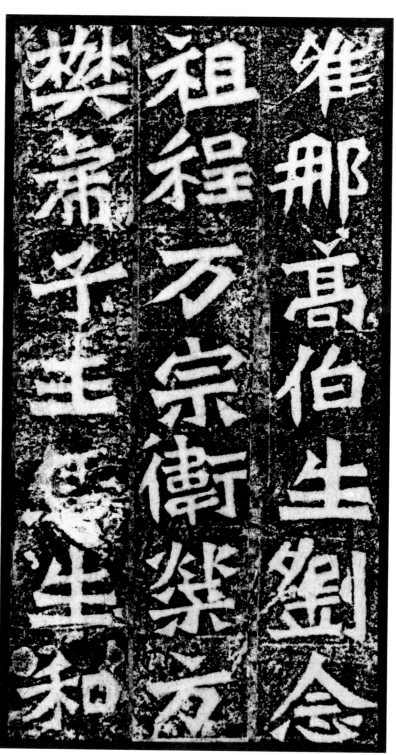

唯那：高伯生、劉念／祖、程萬宗、衛榮方、／樊虎子、王馬生、和／

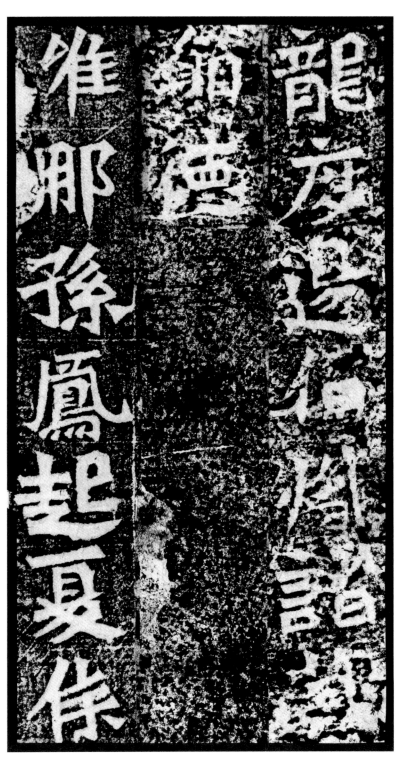

龍度、邊伯熾、諸葛／願德。／唯那：孫鳳起、夏侯／

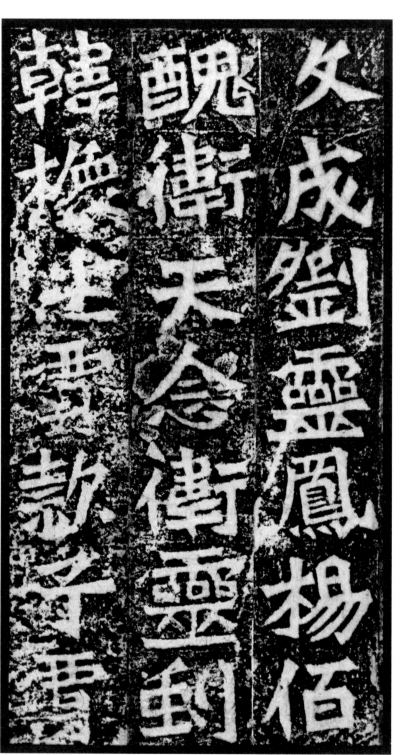

父成劉靈鳳楊佰
醜衛天念衛靈虬
韓橡生賈款子賈

文成、劉靈鳳、楊伯／醜、衛天念、衛靈虬、／韓橡生、賈款子、賈／

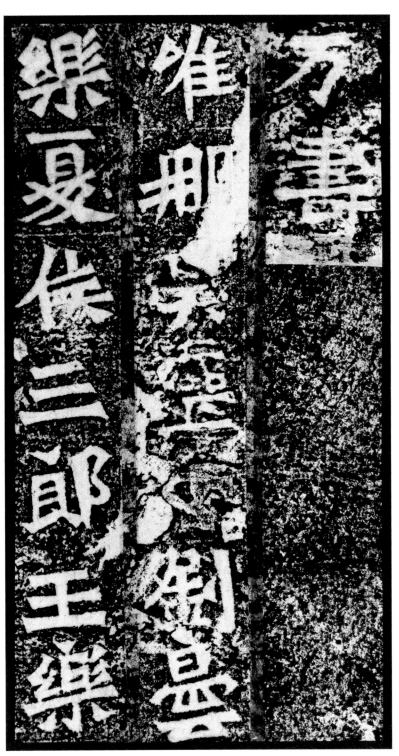

萬壽。／唯那：吳靈□、劉曇／樂、夏侯三郎、王樂／

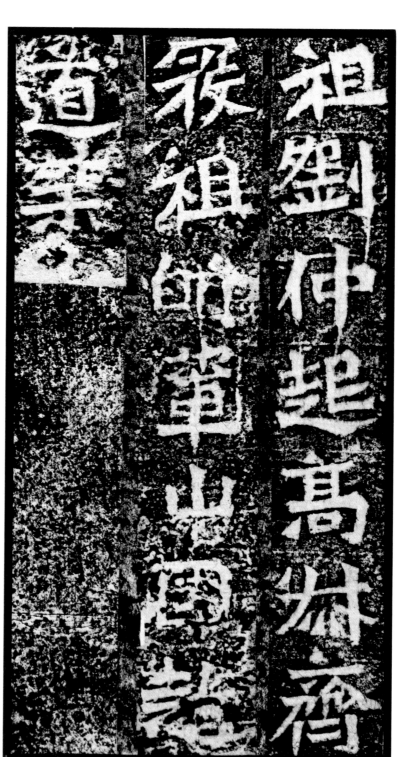

祖、劉仲起、高叔齊、／寇祖昕、輦山國、趙／道榮。

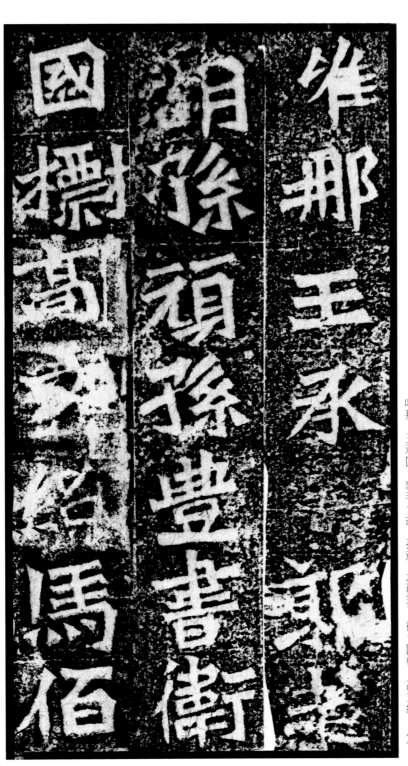

唯那：王承□、郭毛／胡、孫禛、孫豐書、衛／國標、高文紹、馬伯／

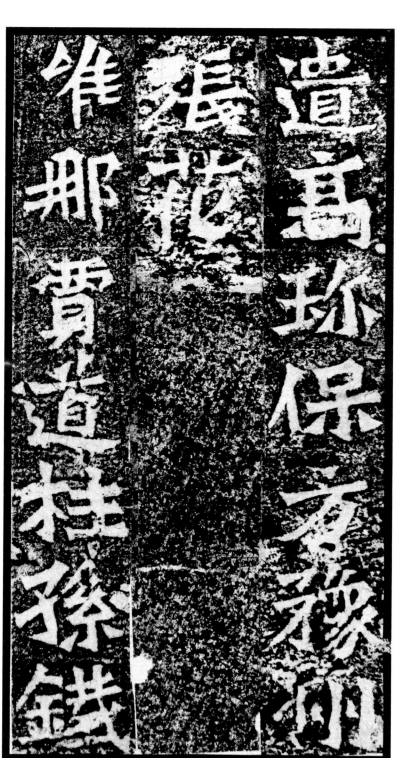

遺、高珍保、方豫州、／張花。／唯那：賈道柱、孫鐵／

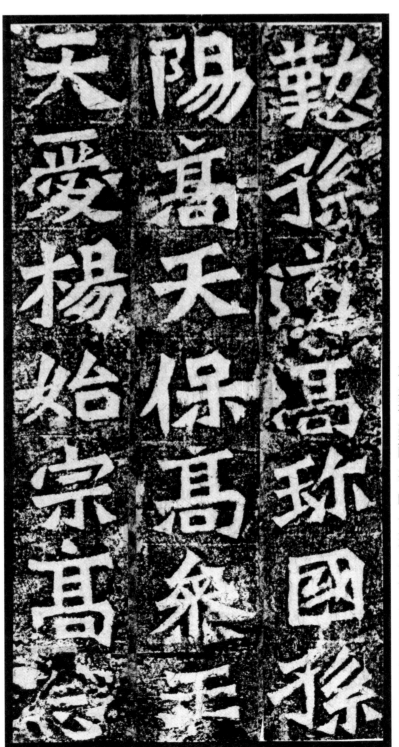

懃、孫道、高珍國、孫／陽、高天保、高參、王／天愛、楊始宗、高念、／

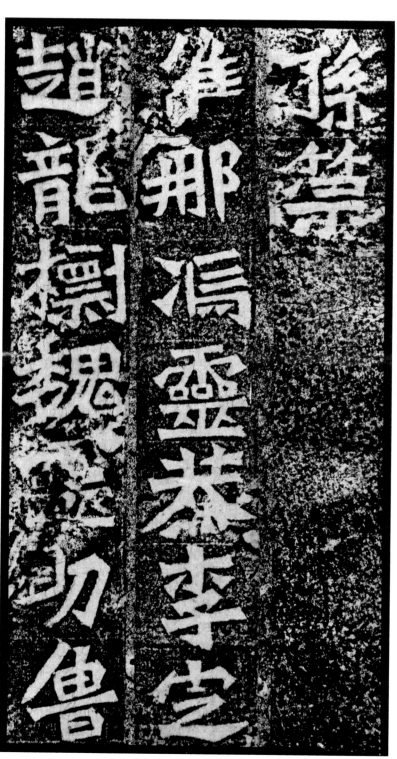

孫第。／唯那：馮靈恭、李定、／趙龍標、魏靈助、魯／

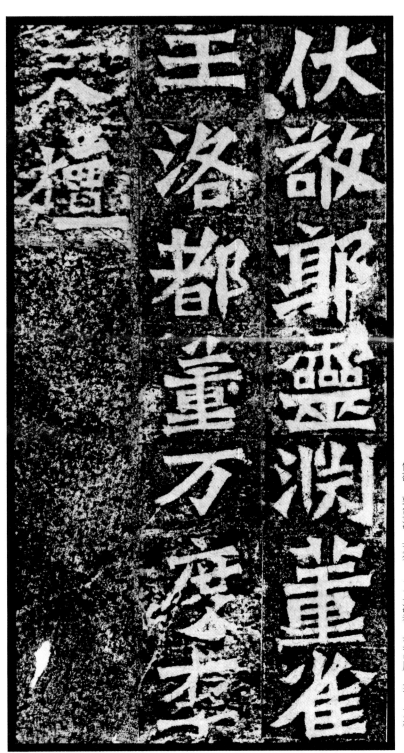

伏敬、郭靈淵、董雀、王洛都、董萬度、李文檀。

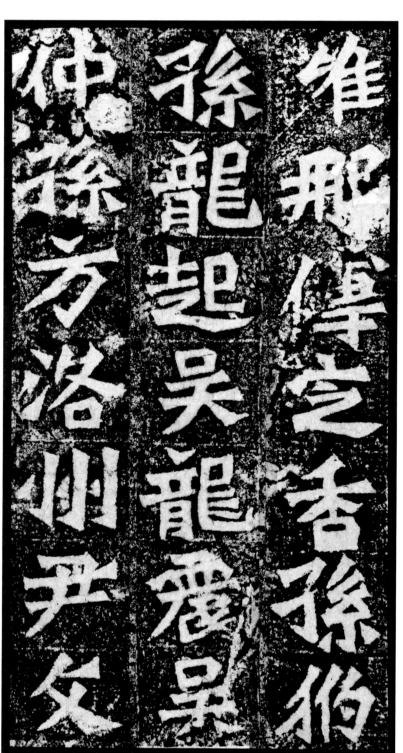

唯那：傅定香、孫豹、／孫龍起、吳龍震、吳／仲孫、方洛州、尹文／

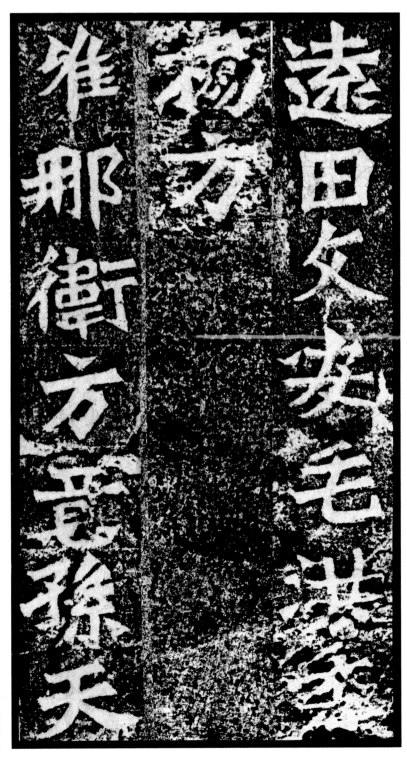

遠、田文安、毛洪秀、／楊方。／唯那：衛方意、孫天／

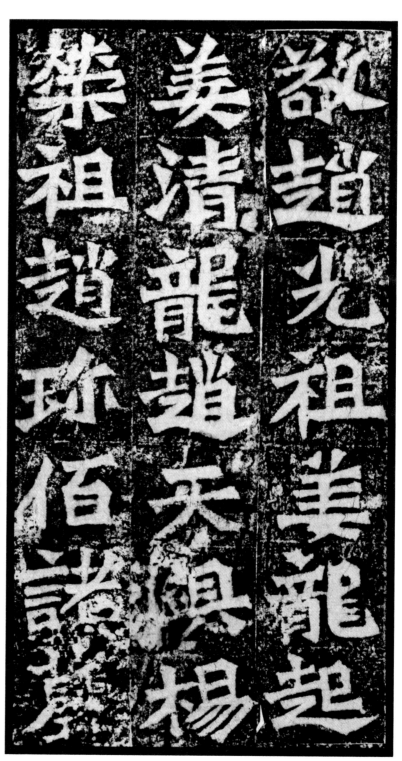

敬、趙光祖、姜龍起、／姜清龍、趙天俱、楊／榮祖、趙珍伯、諸葛／

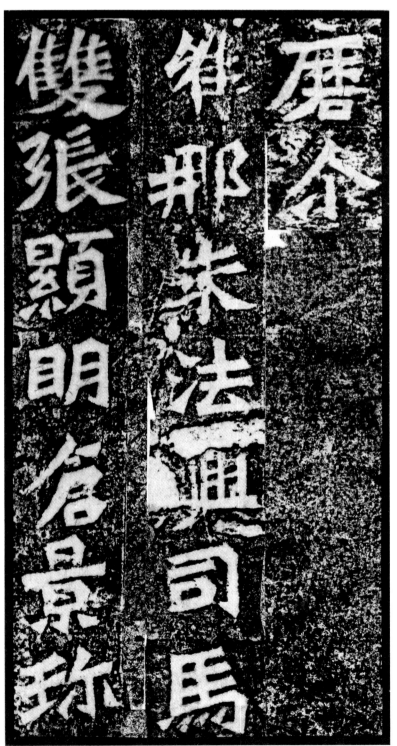

磨爾。〈唯那：朱法興、司馬〉雙、張顯明、倉景珍、〈

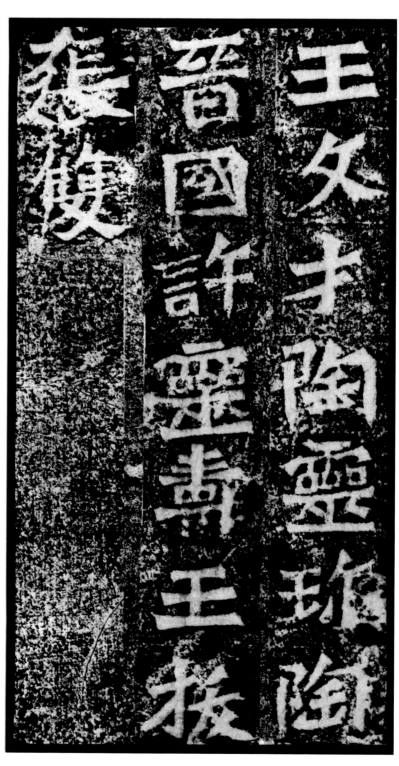

王文才、陶靈珍、陶／晉國、許靈壽、王拔、／張雙。／

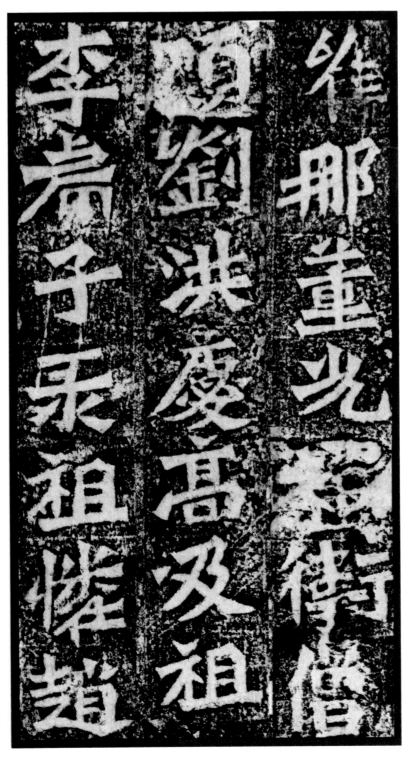

唯那：董光祖、衛僧／顯、劉洪慶、高及祖、／李虎子、录祖憐、趙／

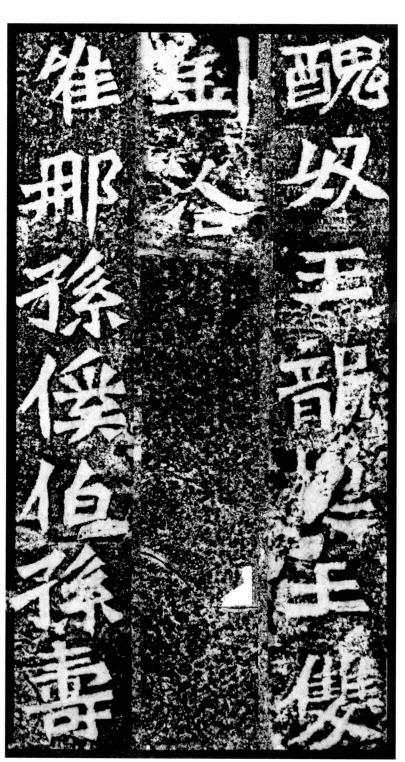

醜奴、王龍起、王雙、/劉洛。/唯那‥孫僁伯、孫壽/

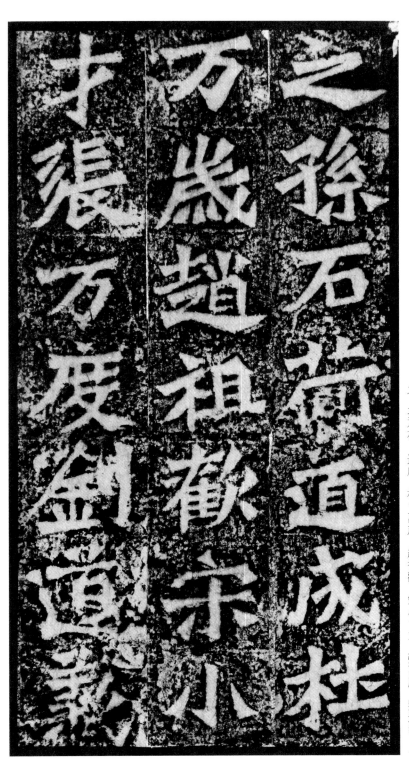

之、孫石荷、道成、杜／萬歲、趙祖歡、宋小／才、張萬度、劉道義、／

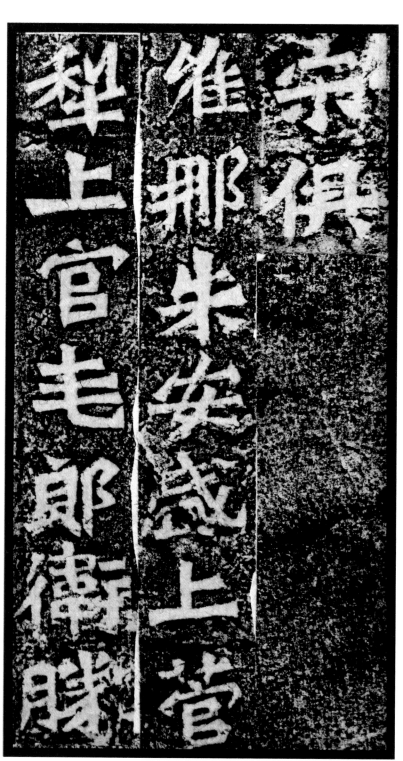

宋俱。／唯那：朱安盛、上菅／犁、上官毛郎、衛勝、／

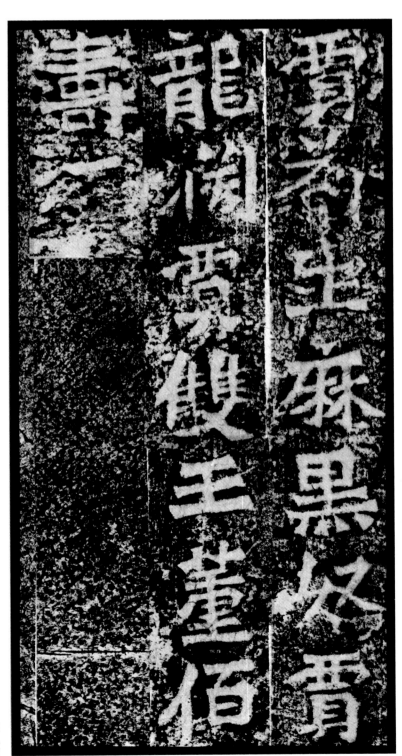

賈苟生、麻黑奴、賈／龍淵、賈雙、王董伯、／壽口。／

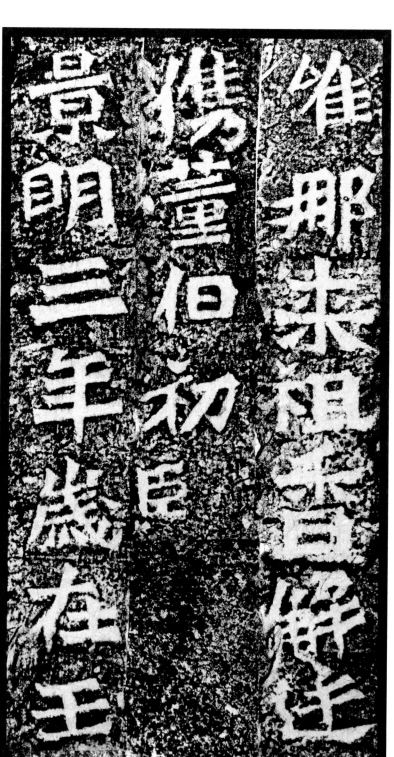

唯那：來祖香、解廷／儁、董伯初。臣。／景明三年，歲在壬／

景明三年：公元五〇二年

戊子朔：古代干支記日法，此指戊子日爲朔日（一日）。

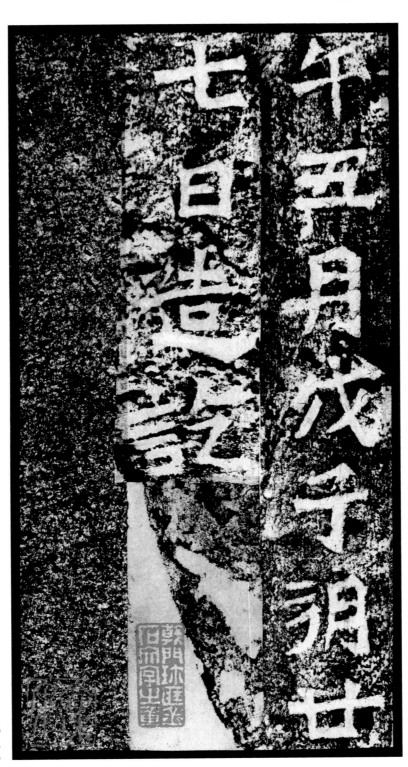

午，五月戊子朔廿〻七日造訖。

歷代集評

始平公者，慧成父也，慧成不知何人，故始平公亦不可考。《記》太和十二年九月訖，朱義章書，孟達文。……太和上距曹魏黃初二百四五十年，義章作書，猶元常典則，宜得以名顯也。碑頌記文及界行並凸文，異他刻，而氣韻生動。倍見精采。

—— 清 莫友芝《宋元舊本書經眼錄》

朱楊張賈是梁宗，『渤海』『滎陽』勢紹鍾。更有貞珉鐫《般若》，便齊李、蔡起三峰。

（注云：滎陽鄭羲、渤海刁遵、朱義章、楊大眼、張猛龍、賈思伯，皆北魏碑。《般若碑》字方二寸，三百言，尚完好，無時代年月，書勢敦厚渾雄。予臆定爲西晉人書，實古今第一真書石本也。）

—— 清 包世臣《論書十二絕句》（其四）

北魏書，《經石峪》大字、《雲峰山五言》、《鄭文公碑》、《刁惠公志》爲一種，皆出《乙瑛》，有雲鶴海鷗之態。《張公清頌》、《賈使君》、《魏靈藏》、《楊大眼》、《始平公》各造像爲一種，皆出《孔羨》，具龍威虎震之規。

—— 清 包世臣《藝舟雙楫》

字形大小如星散天，體勢顧盼如魚戲水，方筆雄健，允爲北碑第一。

—— 清 胡震《跋始平公造像記》

所見無過《張猛龍碑》，次則《楊大眼》、《魏靈藏》兩造像。

—— 清 趙之謙《章安雜說》

《孫秋生》以勁健勝，《始平公》以寬博勝，《魏靈藏》以靈和勝。

—— 清 楊守敬《平碑記》

此刻用筆沉猛，所謂鬱勃縱橫如古隸。

—— 清 吳昌碩

氣象揮霍，體格凝重。……遍臨諸品，終之《始平公》，極意峻宕，骨格成，形體定，得其勢雄力厚，一生無靡弱之病，且學之亦易似。

—— 清 康有爲《廣藝舟雙楫》

（《楊大眼》）若少年偏將，氣雄力健。

—— 清 康有爲《廣藝舟雙楫》

（《楊大眼》）爲峻健豐偉之宗。

—— 清 康有爲《廣藝舟雙楫》

《楊大眼》、《始平公》、《魏靈藏》、《鄭長猷》諸碑，雄強厚密，導源《受禪》，殆衛氏嫡派。惟筆力雄絕，寡能承其緒者。

—— 清 康有爲《廣藝舟雙楫》

若《楊大眼》、《魏靈藏》、《惠感》、諸造像，巨刃揮天，大刀砍陣，無不以險勁爲主。

—— 清 康有爲《廣藝舟雙楫》

（《孫秋生》）結體之密，用筆之厚，最其顯著。而其筆劃意勢舒長，雖極小字嚴整之中，無不縱筆勢之宕。

—— 清 康有爲《廣藝舟雙楫》

圖書在版編目（CIP）數據

龍門四品/上海書畫出版社編．——上海：上海書畫出版
社’2013.8
（中國碑帖名品）
ISBN 978-7-5479-0671-2

I.①龍… II.①上… III.①楷書—碑帖—中國—北魏
IV.①J292.23

中國版本圖書館CIP數據核字（2013）第186924號

中國碑帖名品［三十］

龍門四品

本社 编

責任編輯	馮 磊
釋文注釋	俞 豐
審 定	沈培方
責任校對	郭曉霞
封面設計	王 峥
整體設計	馮 磊
技術編輯	錢勤毅

出版發行　上海書畫出版社

地址　上海市延安西路593號 200050
網址　www.shshuhua.com
E-mail　shcpph@online.sh.cn
印刷　上海界龍藝術印刷有限公司
經銷　各地新華書店
開本　889×1194mm　1/12
印張　8
版次　2013年8月第1版
　　　2020年3月第6次印刷
書號　ISBN 978-7-5479-0671-2
定價　58.00元